天然コケッコー ⑧

……くらもちふさこ……

集英社文庫

天然コケッコー ■8■ もくじ

天然コケッコー
scene54 ·············· 5

scene55 ·············· 39

scene56 ·············· 70

scene57 ·············· 103

scene58 ·············· 135

scene59 ·············· 169

scene60 ·············· 201

scene61 ·············· 233

scene62 ·············· 271

◇初出◇

天然コケッコー scene54～62…コーラス1999年7月号～2000年2月号・4月号

(収録作品は、2000年3月・8月に、集英社より刊行されました。)

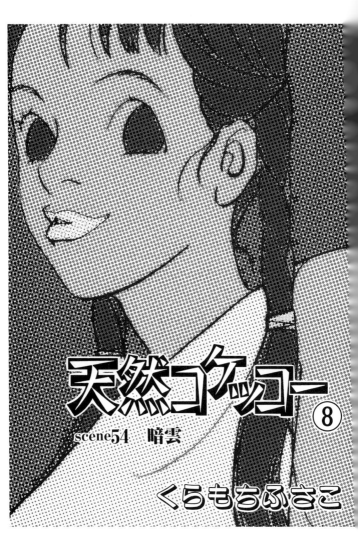

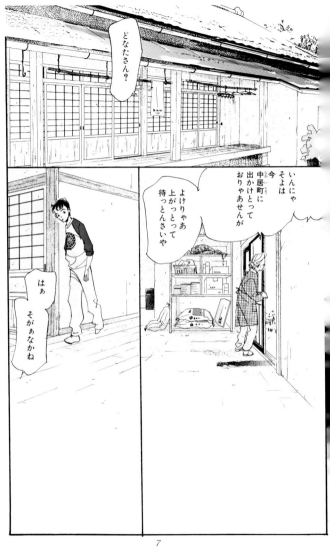

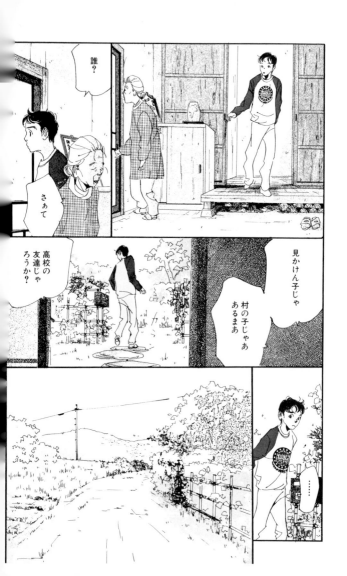

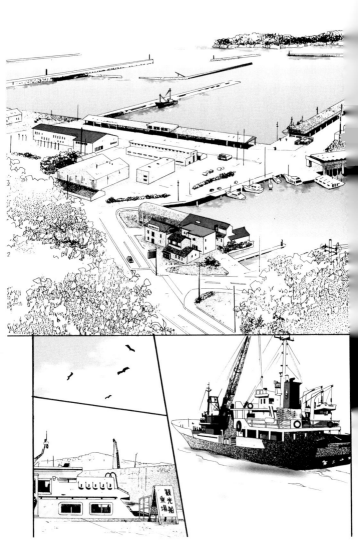

どがあしょう……

二曲目に入ってしもぉた

人目のつかん所ゆう連れて来られたが

今は春休みで観光客の姿もチラホラ

いつもの閑散としたムードとはちぃとちごぉとるんよねえ

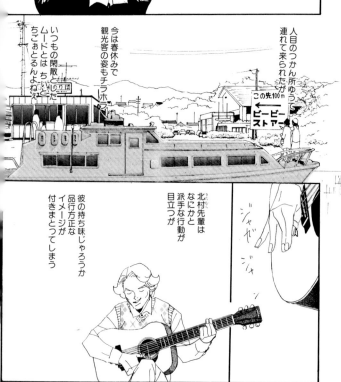

北村先輩はなにかと派手な行動が目立つが

彼の持ち味じゃろうか品行方正なイメージが付きまとってしまう

校長先生が
あまり
おこられんかったんは
なんとのぉ
分からんでもなぁ

結局
優等生
なんじゃもん
先輩

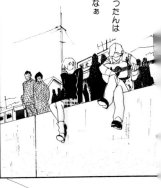

リクエスト
いいですか?

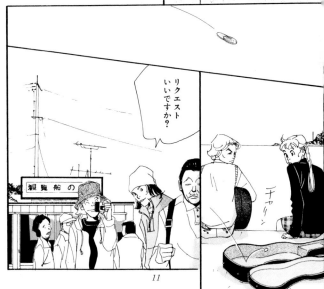

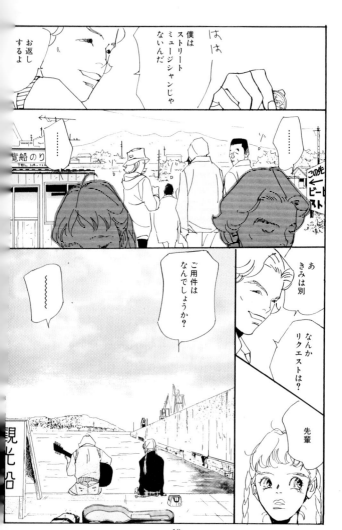

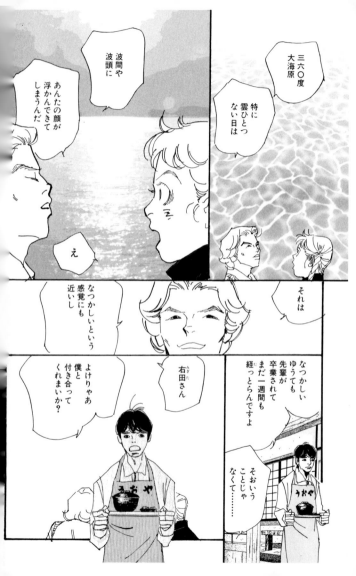

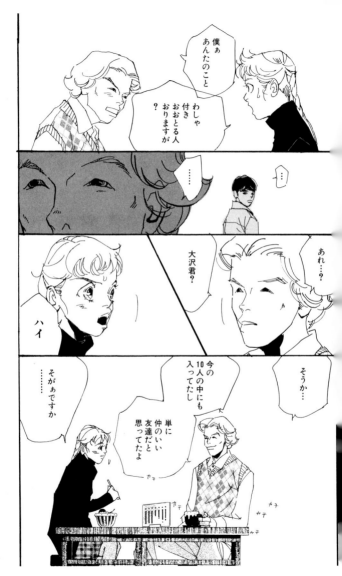

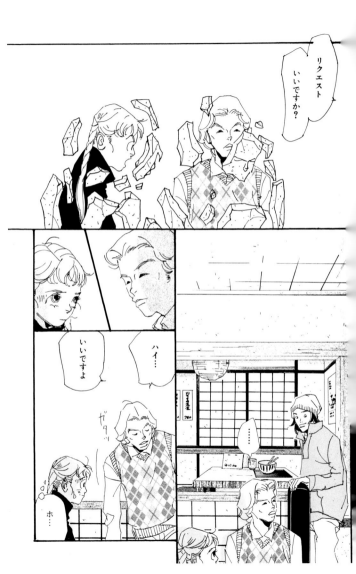

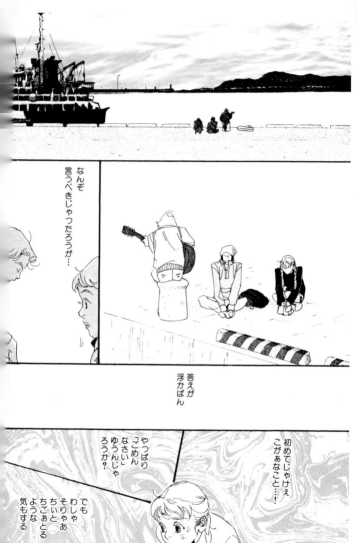

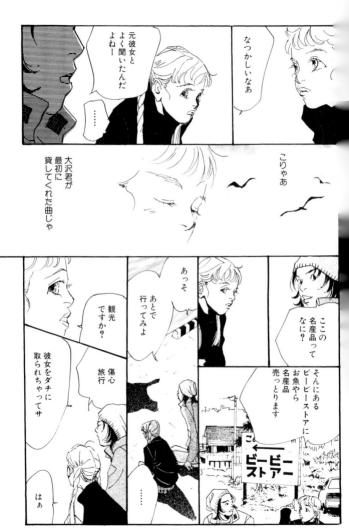

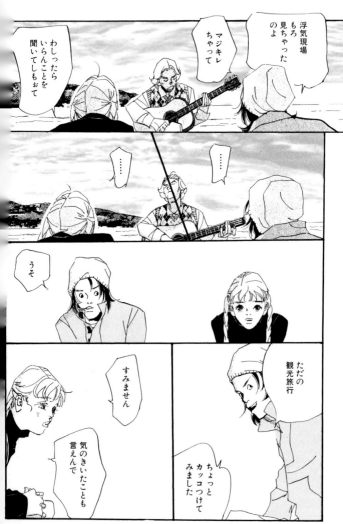

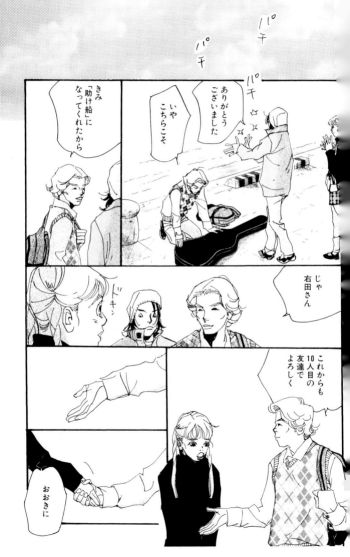

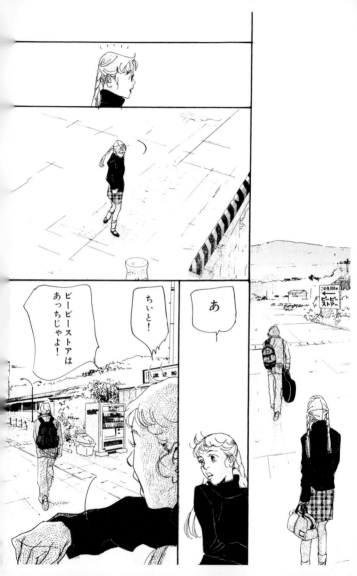

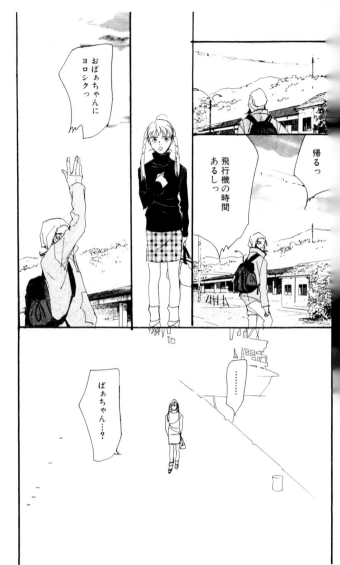

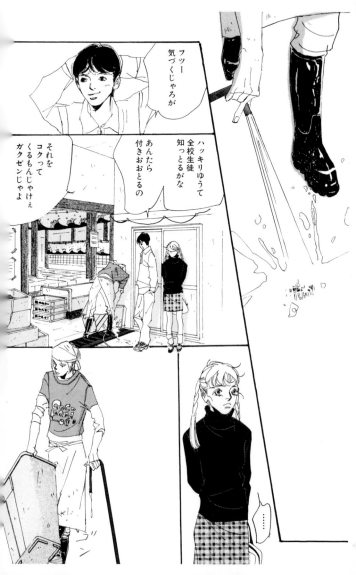

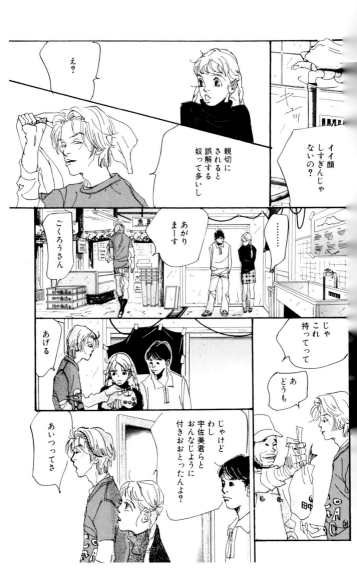

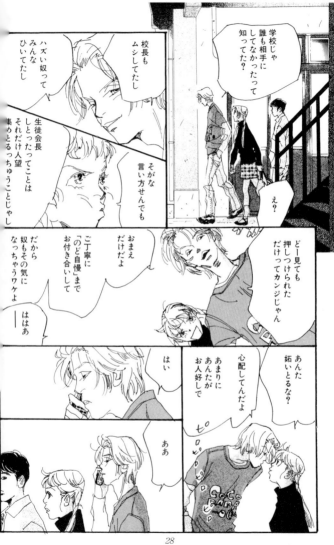

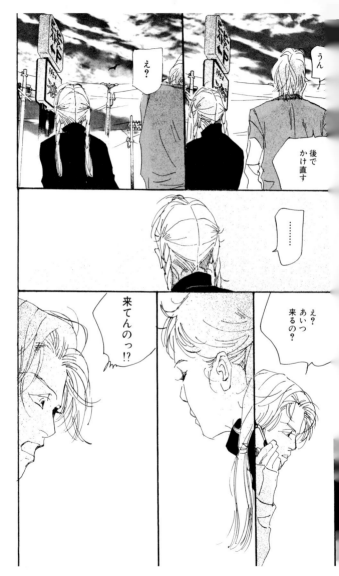

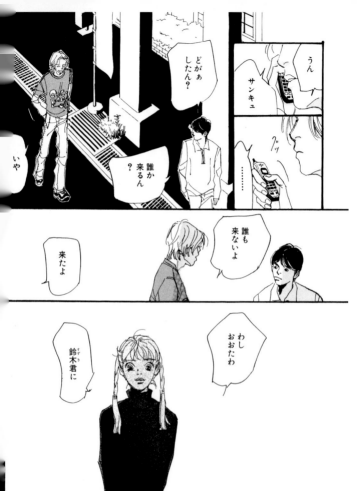

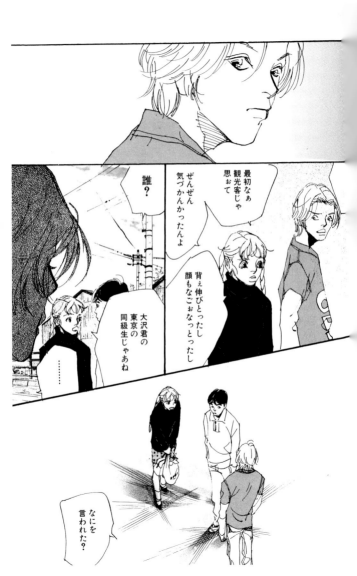

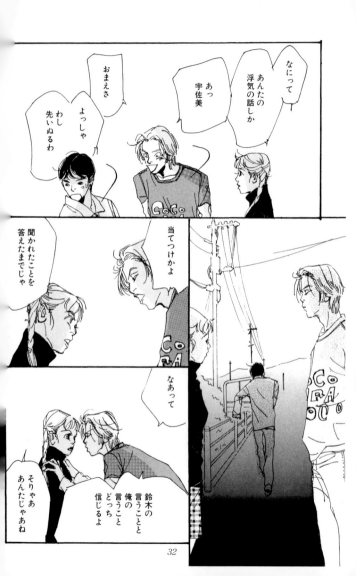

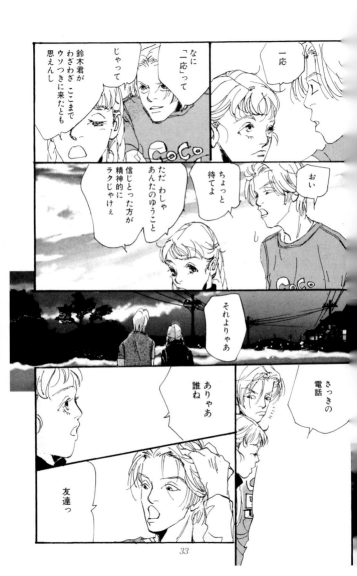

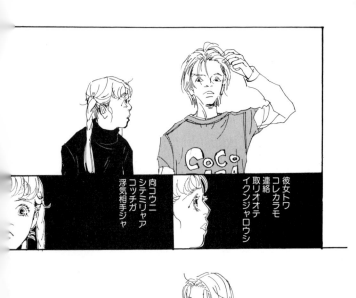

彼女トワ コレカラモ 連絡取リオッテ イクンジャロウシ
シテミリャア コッチガ 向コウニ 浮気相手ジャ

なんか今 急に

え

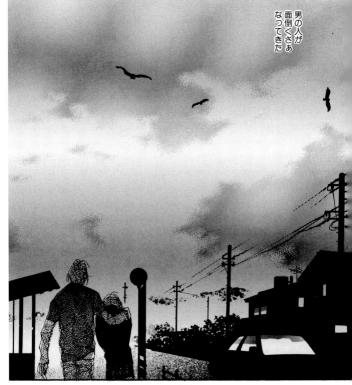

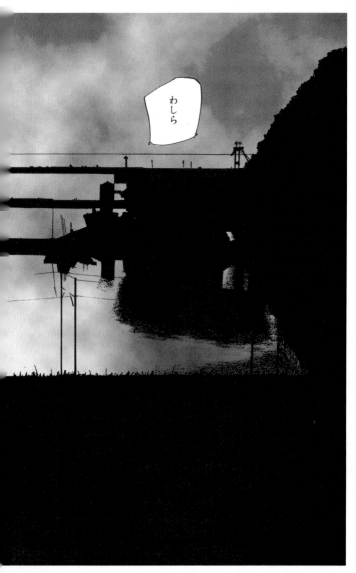

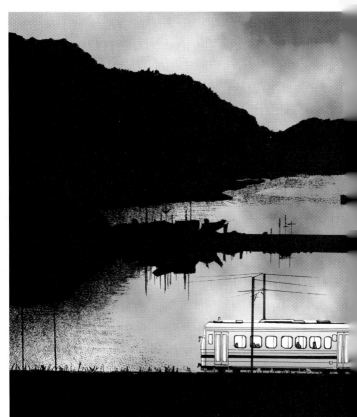

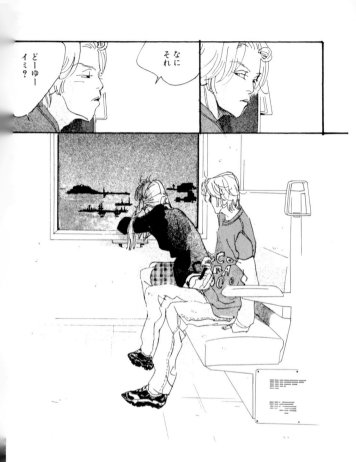

scene54「暗雲」-おわり-

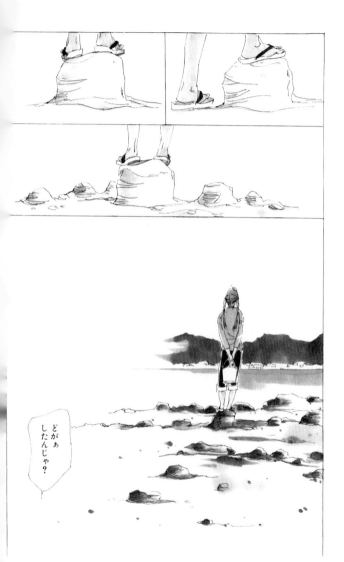

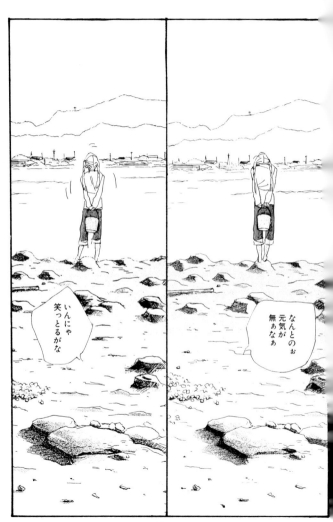

「友達に

もどろうや」

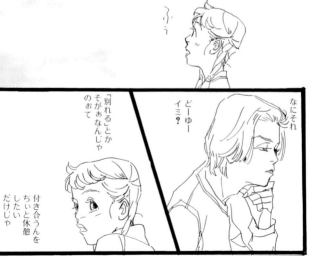

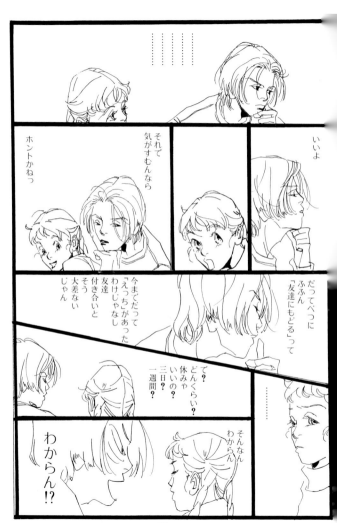

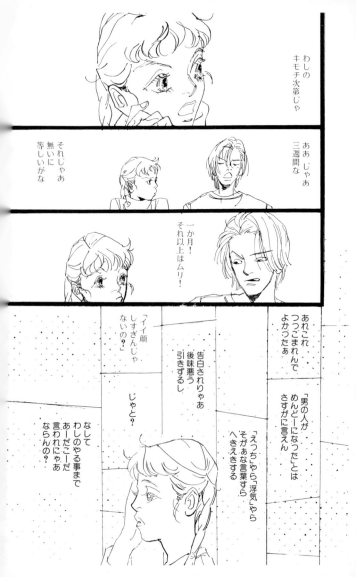

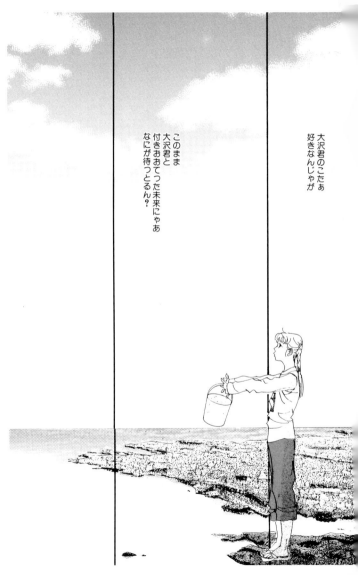

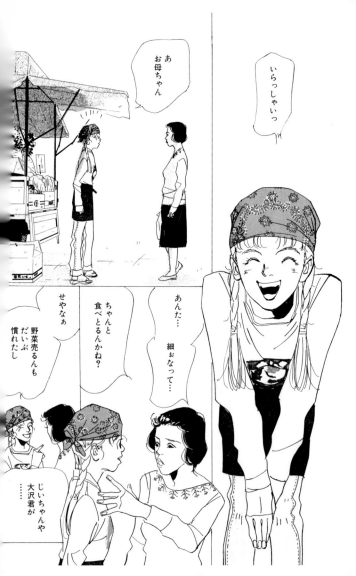

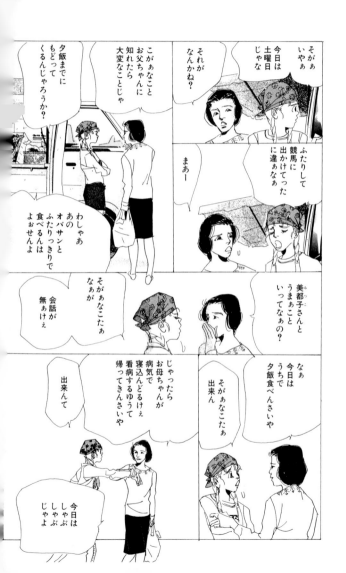

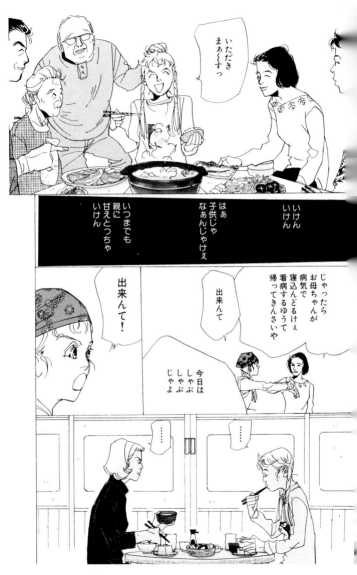

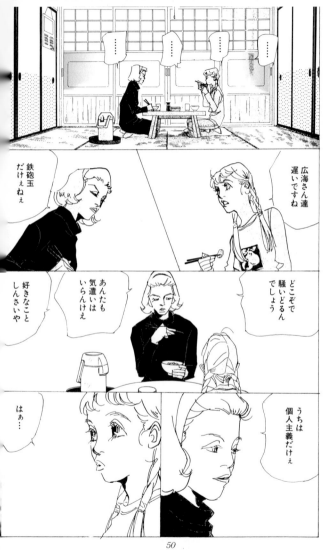

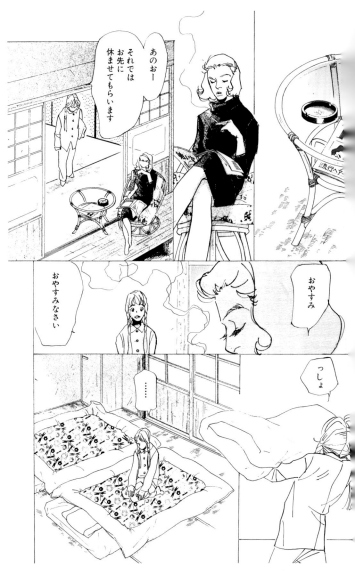

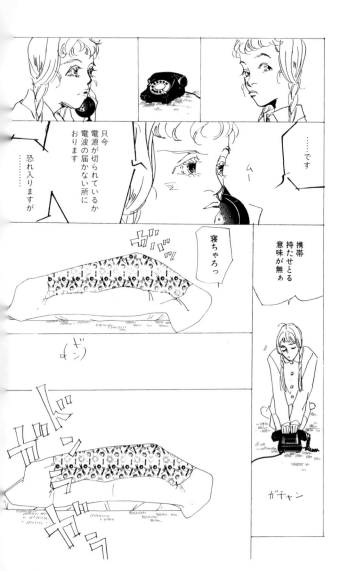

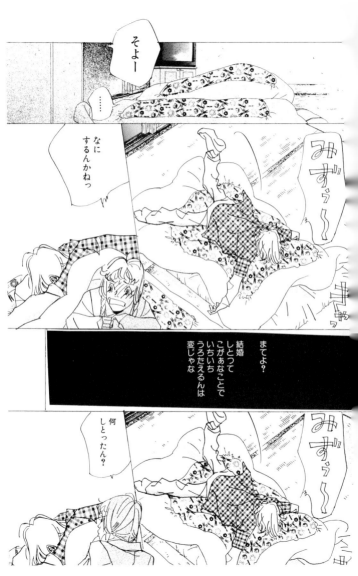

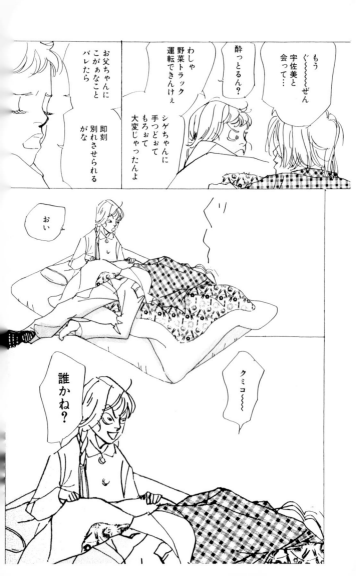

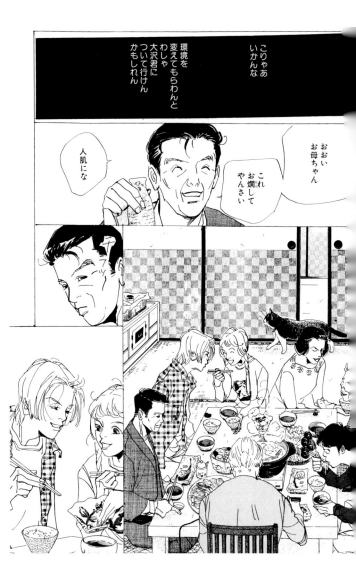

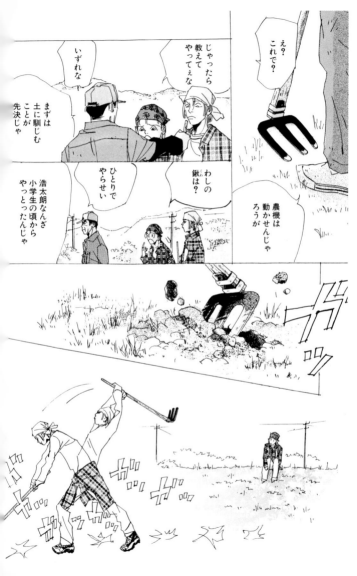

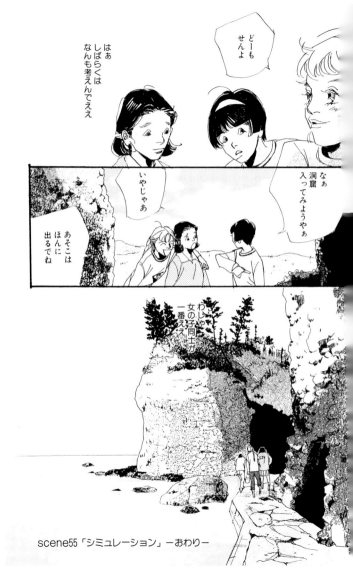

scene55「シミュレーション」－おわり－

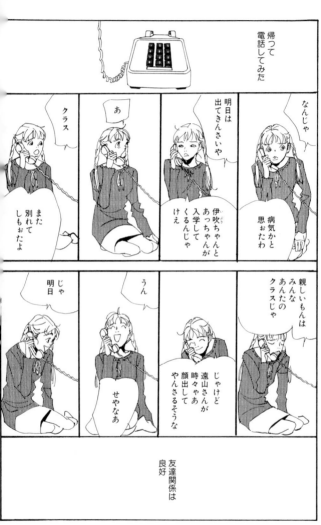

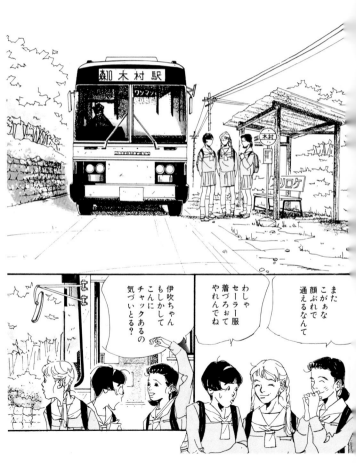

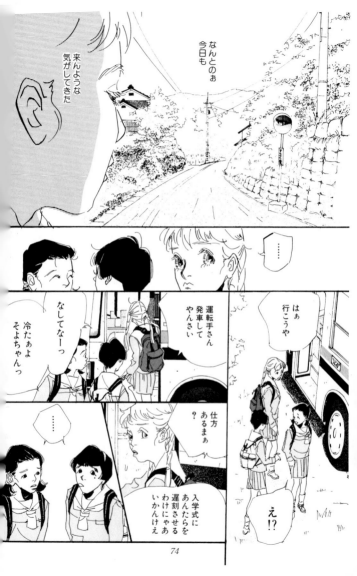

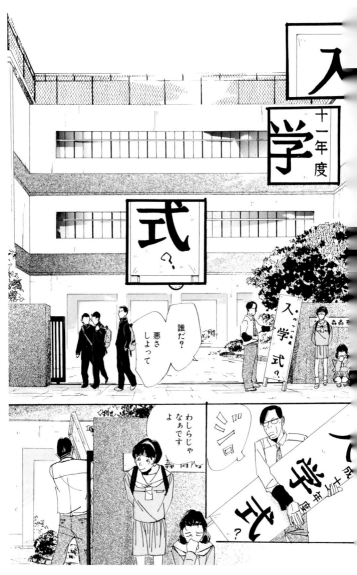

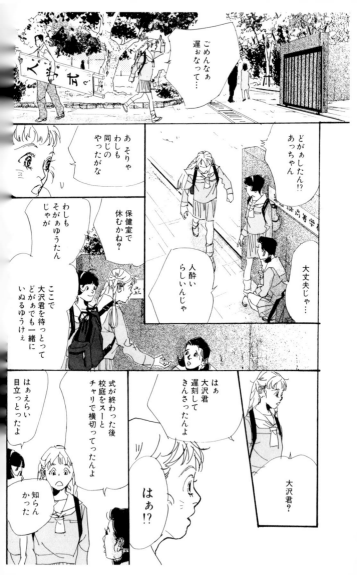

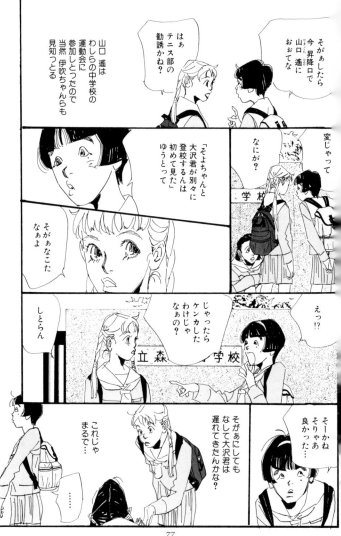

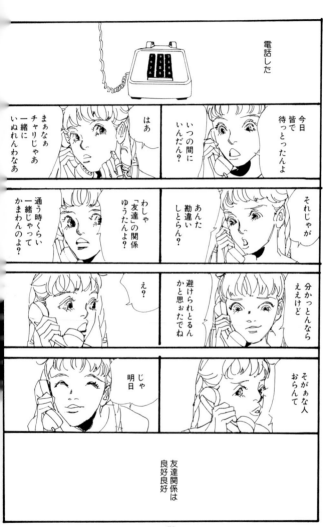

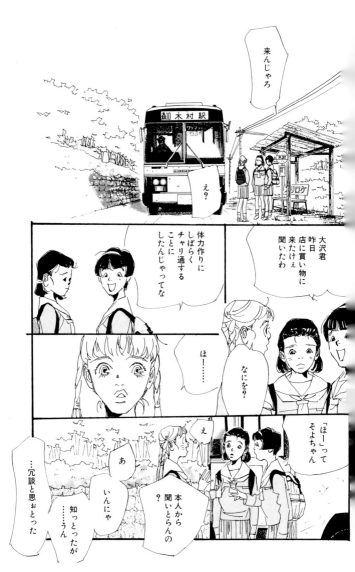

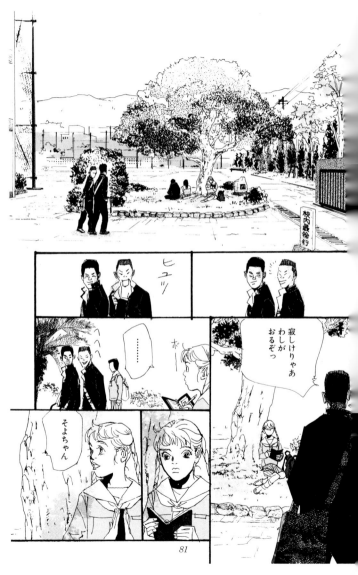

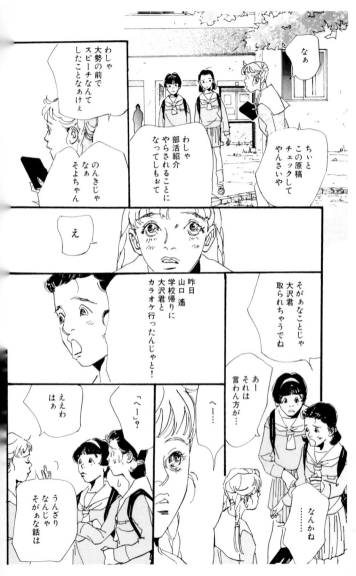

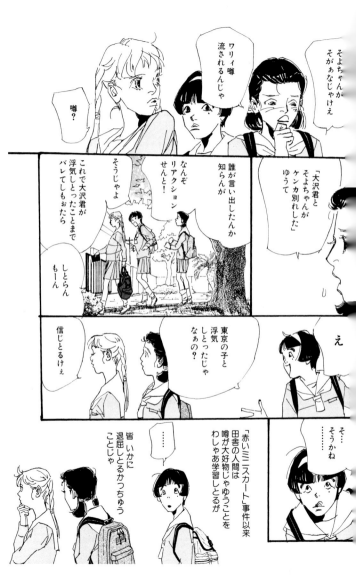

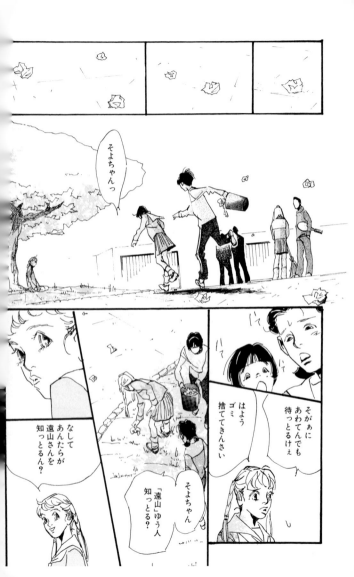

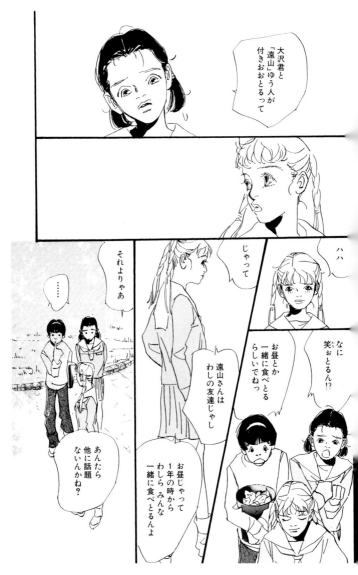

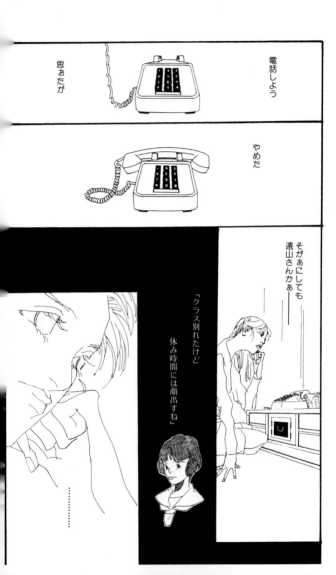

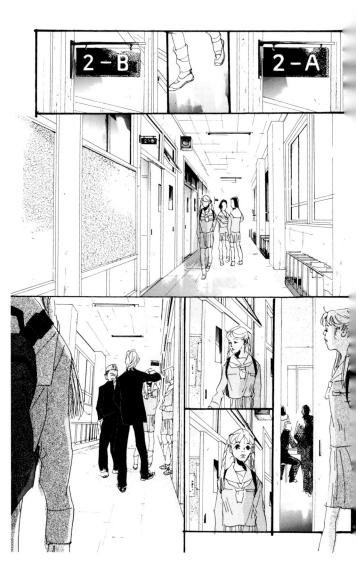

そうそう

もう一度
このキモチから
はじめるんじゃ

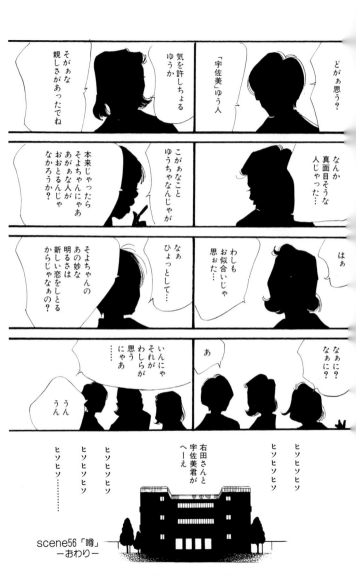

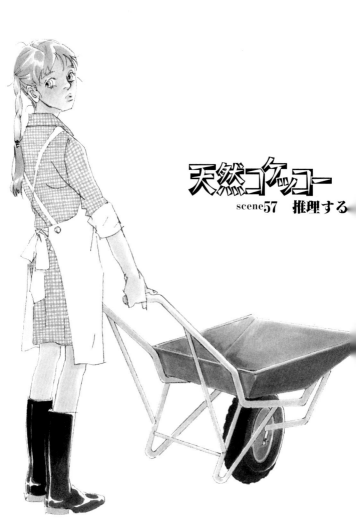

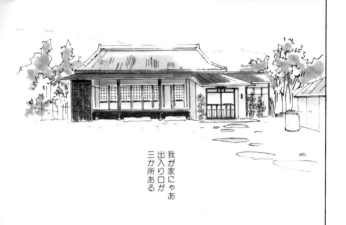

我が家にゃあ出入り口が三か所ある

当然のことながら
どの場所にも
履物があり

用途によって
各場所のそれは
増えたり
減ったり
消えたり
溢れたり

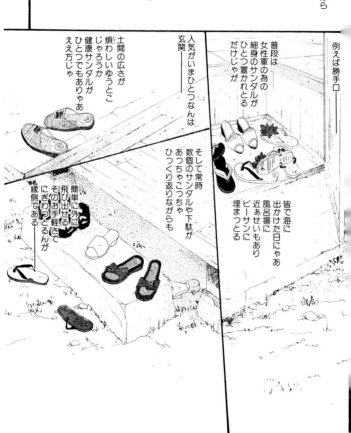

例えば勝手口——

普段は
女性軍の為の
細身のサンダルが
ひとつ置かれとる
だけじゃが

皆で海に
出かけた日にゃあ
風呂場に
近あせいもあり
ビーサンに
埋まっとる

人気がいまひとつなんは
玄関——

そして常時
数個のサンダルや下駄が
あっちゃこっちゃ
ひっくり返りながらも

土間の広さが
煩わしいゆうとこ
じゃろうか
健康サンダルが
ひとつでもありゃあ
ええ方じゃ

簡単に外に
飛び出せる
そのお手軽さで
にぎわっとるんが
縁側である

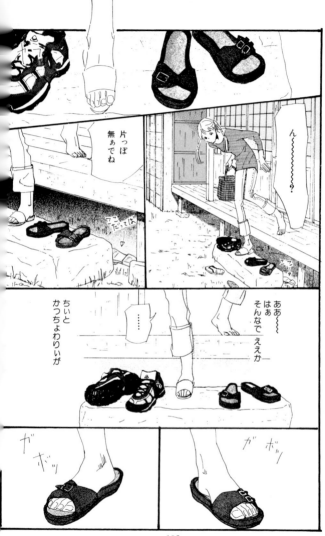

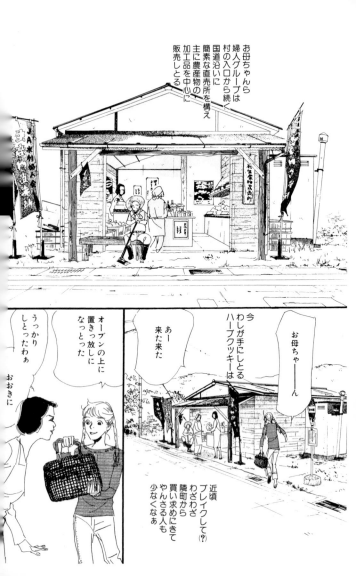

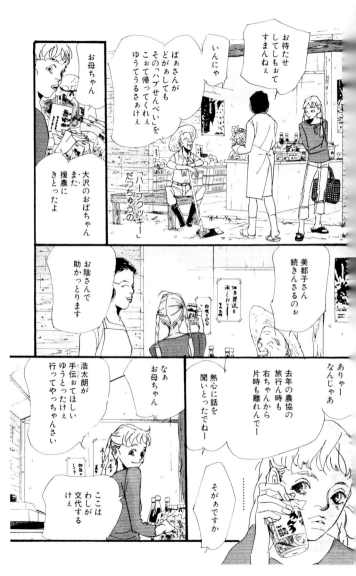

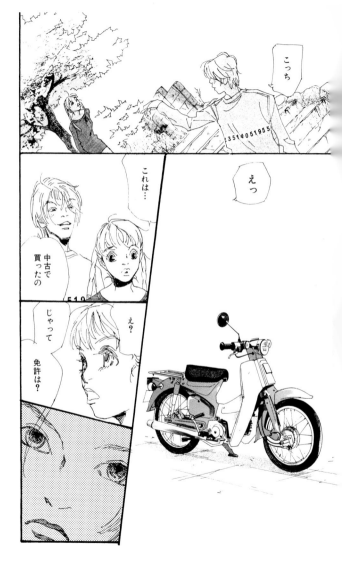

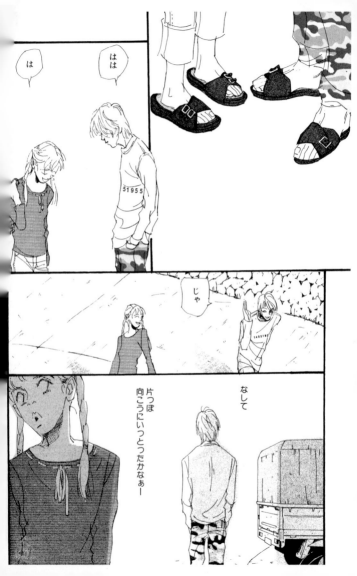

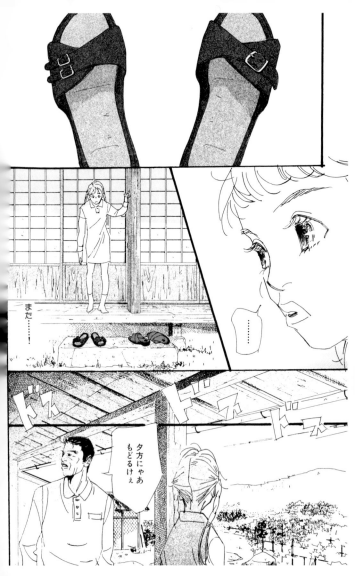

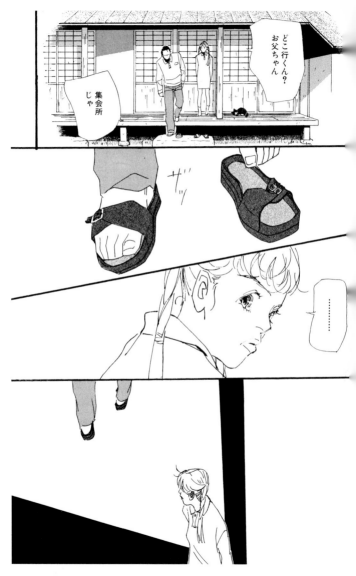

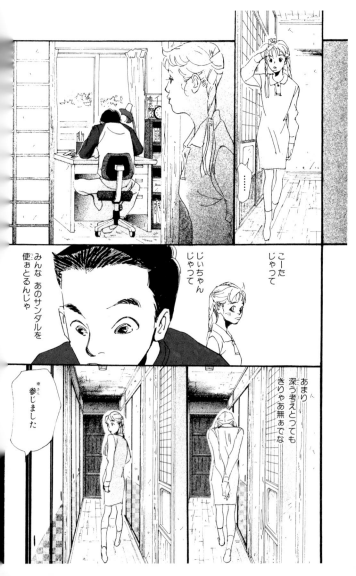

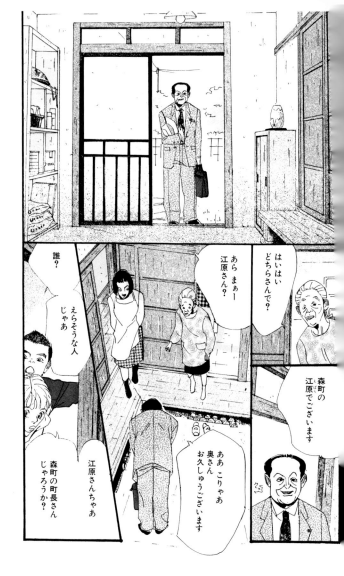

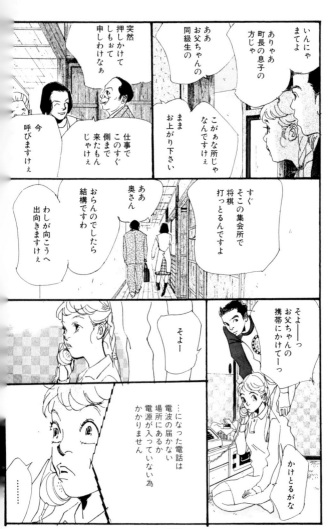

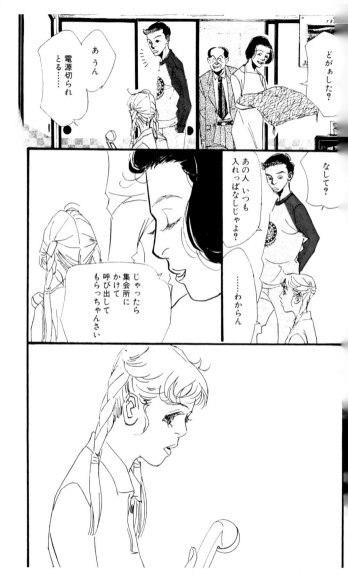

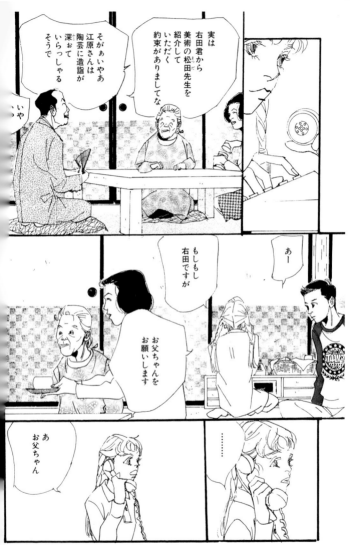

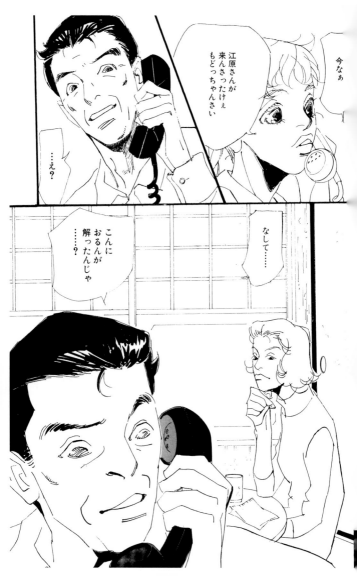

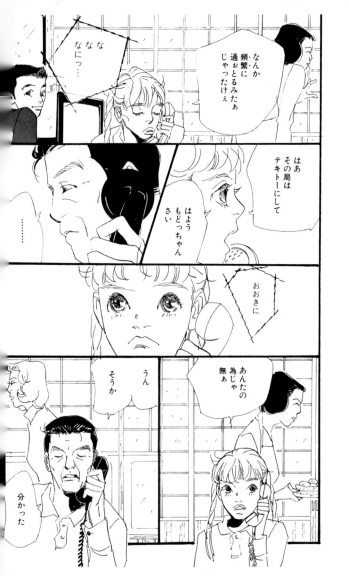

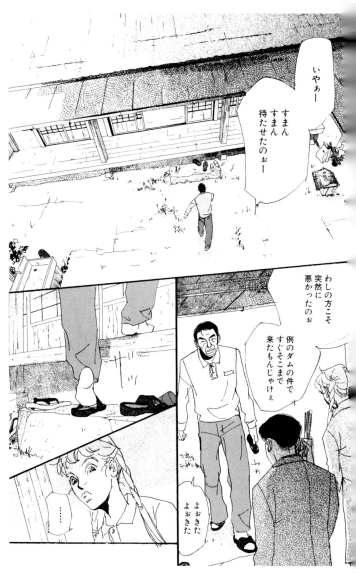

サンダルは その後

二度と
入れ替わることは無ぁ

scene57「推理する」－おわり－

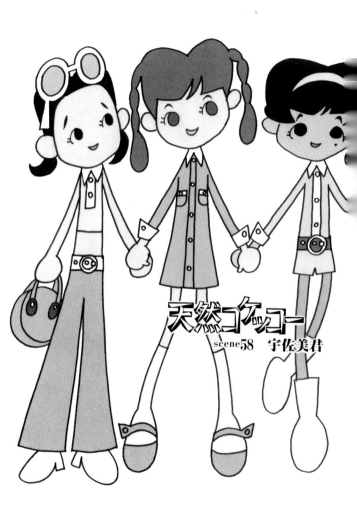

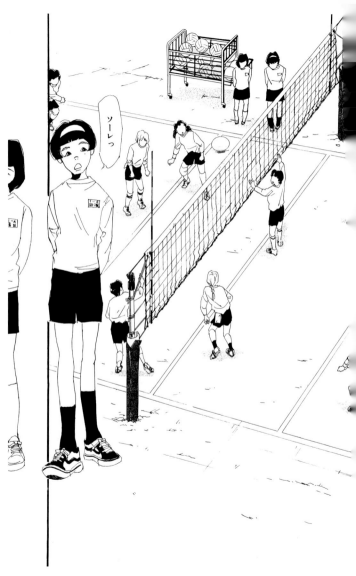

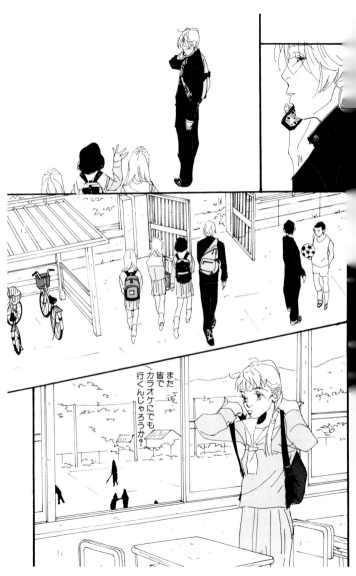

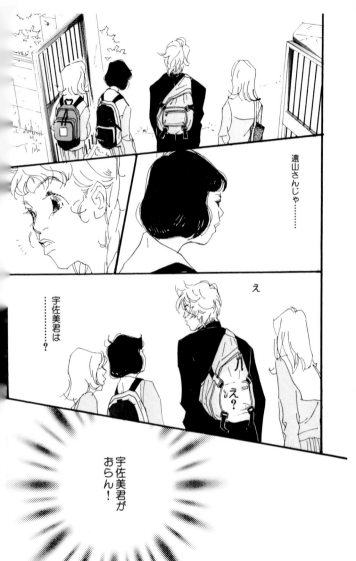

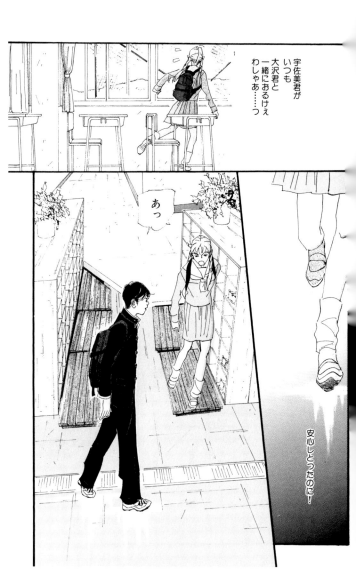

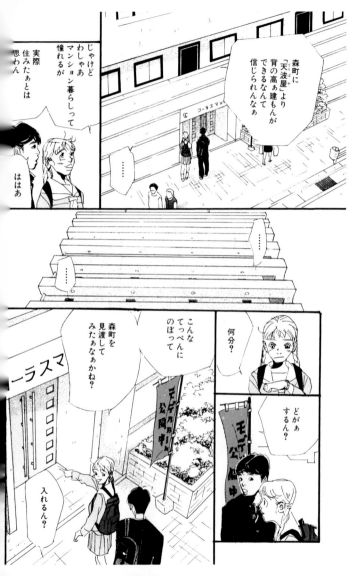

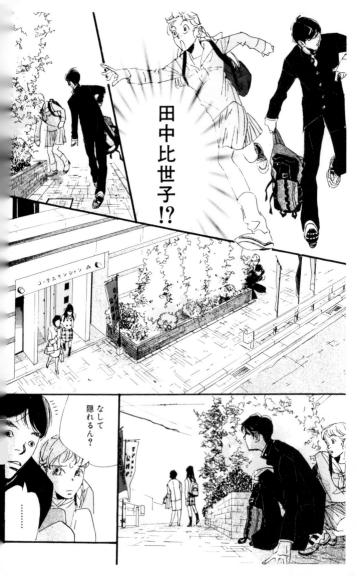

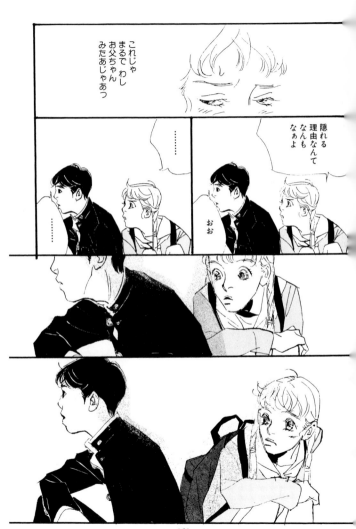

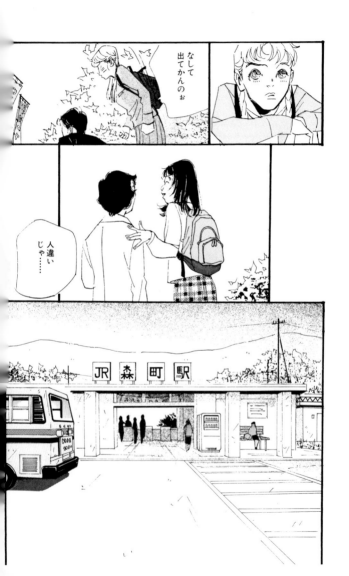

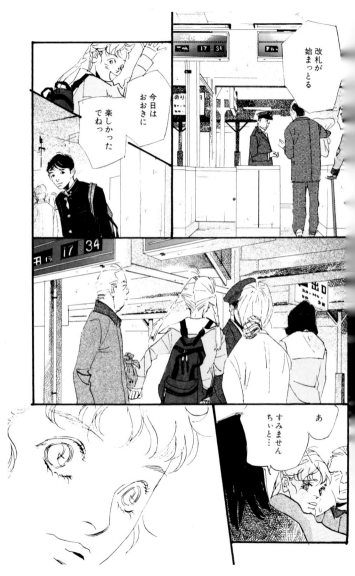

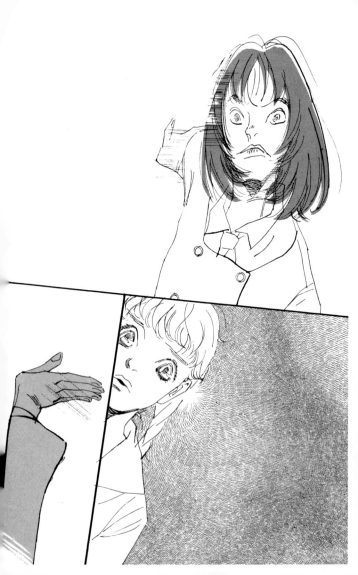

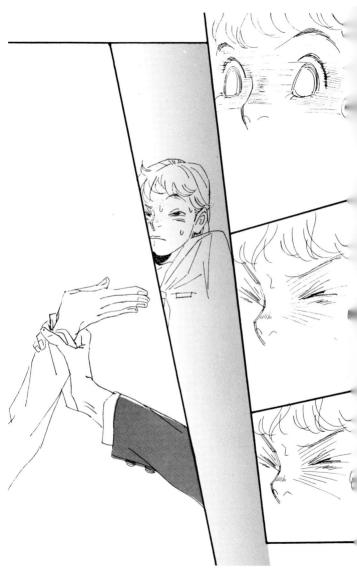

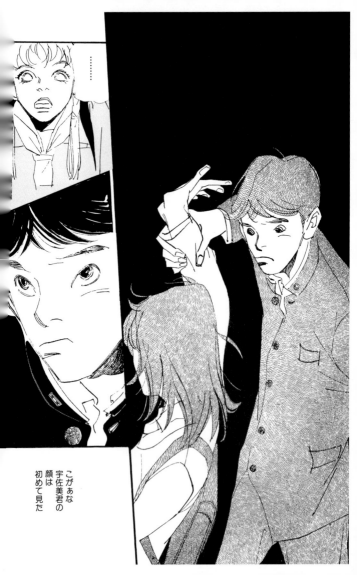

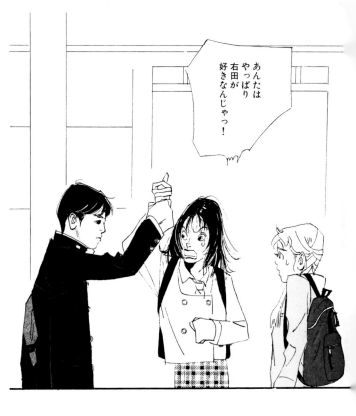

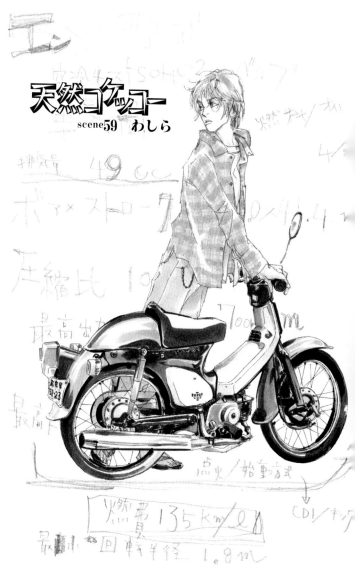

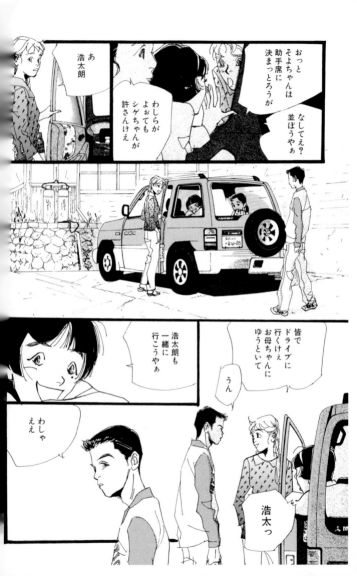

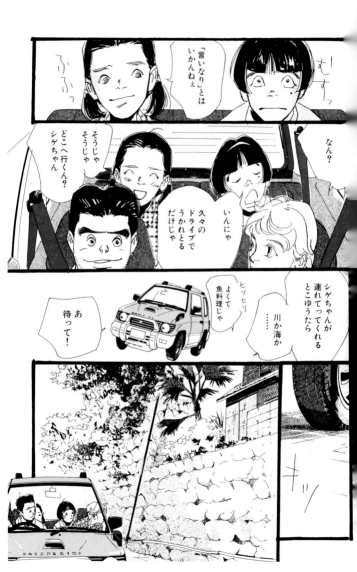

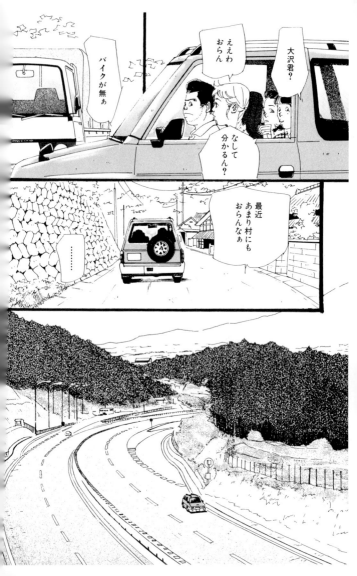

またそよちゃんのわりィクセが出た

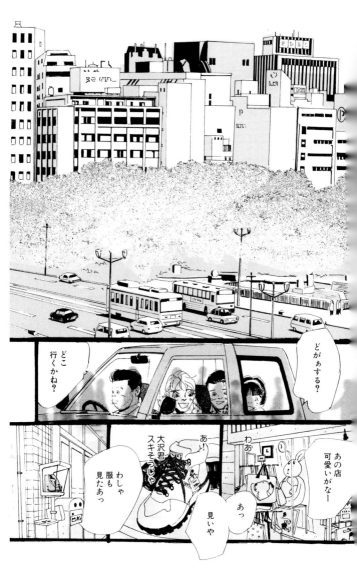

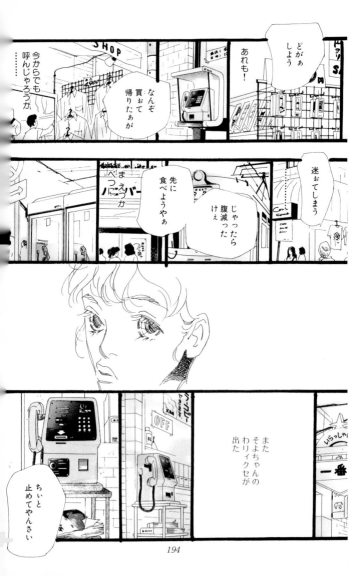

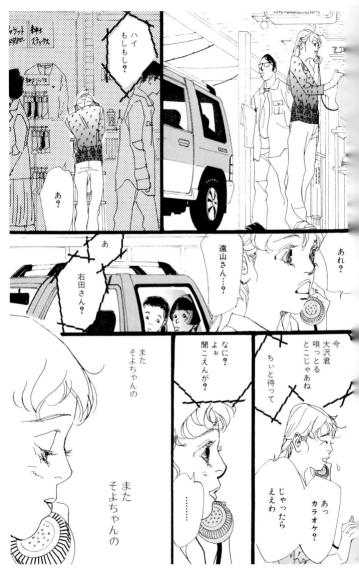

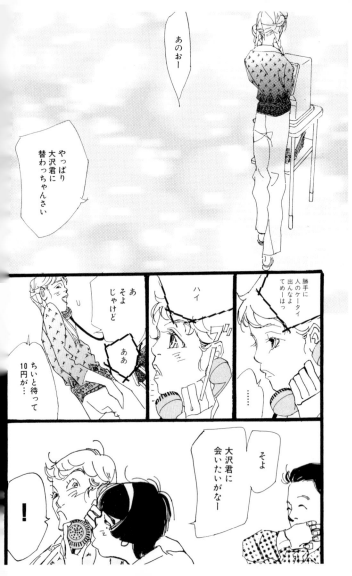

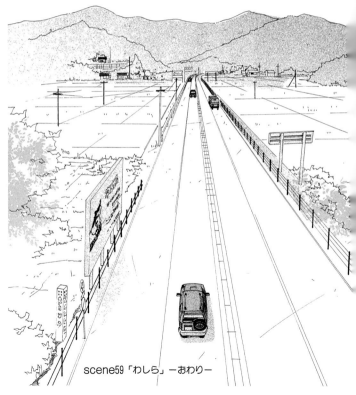

scene59「わしら」ーおわりー

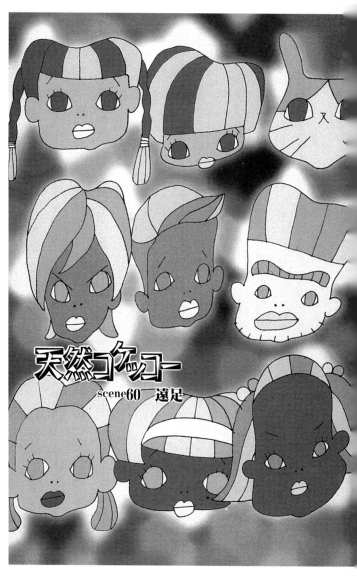

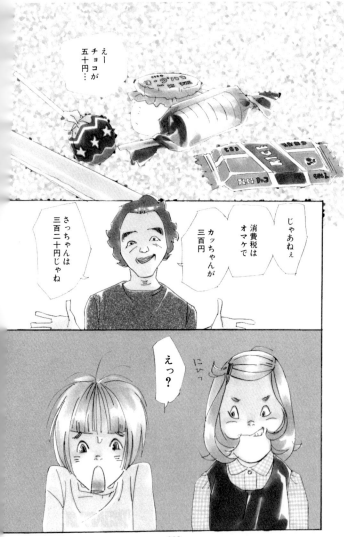

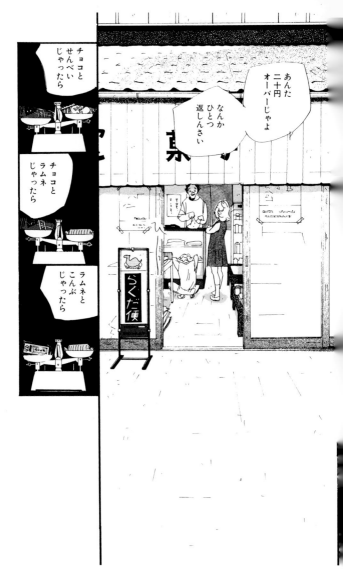

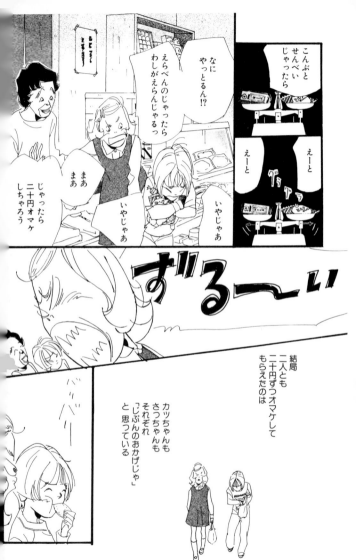

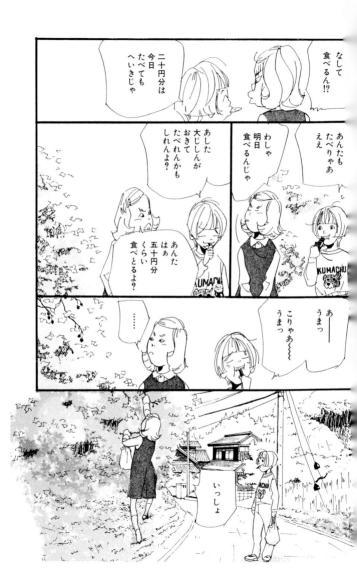

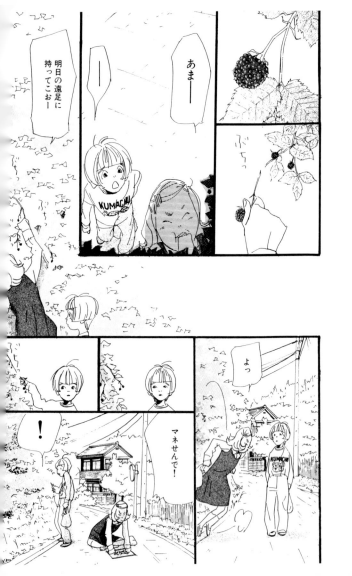

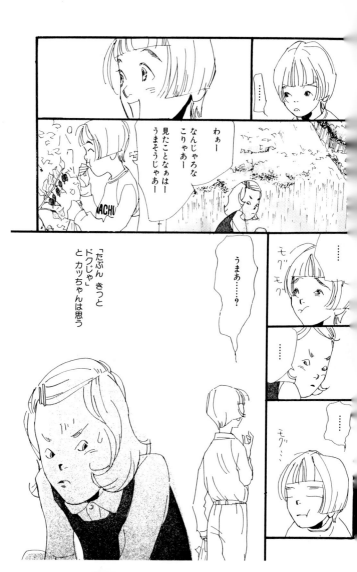

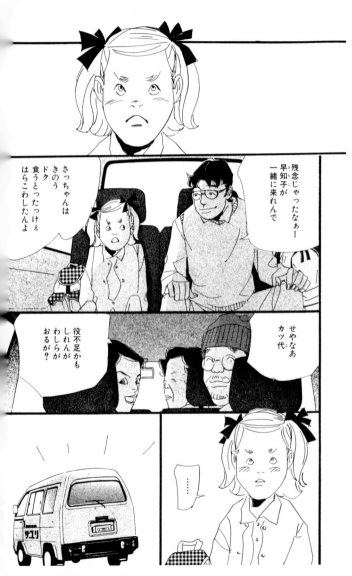

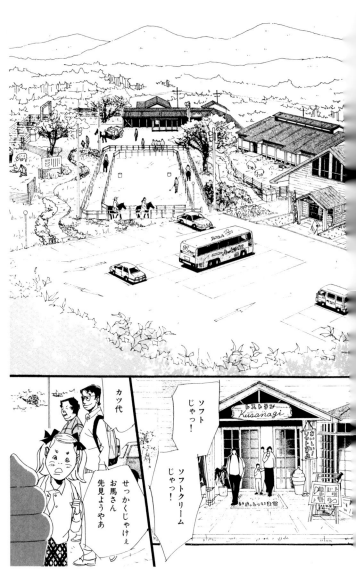

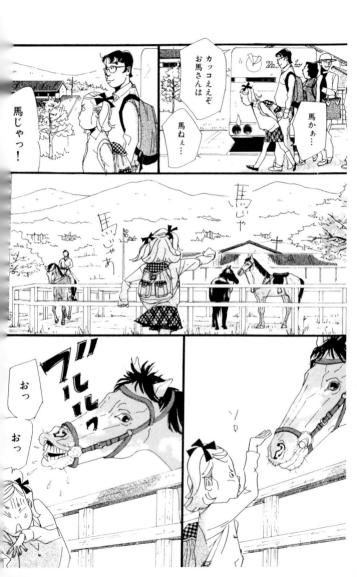

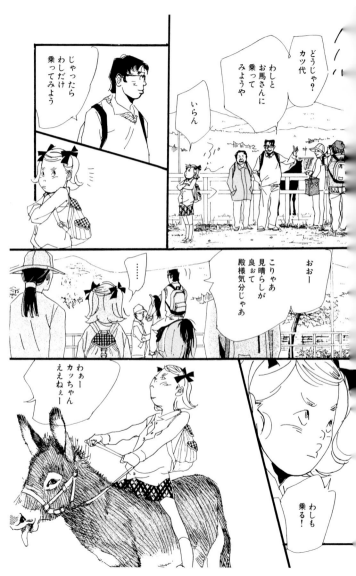

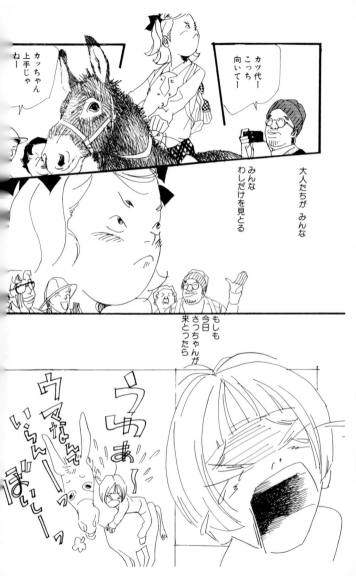

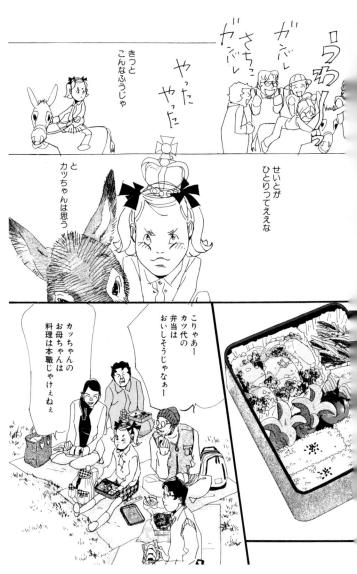

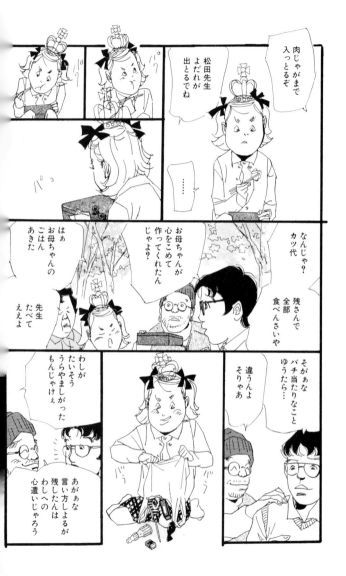

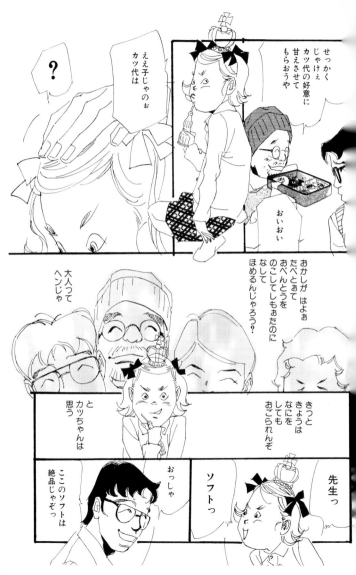

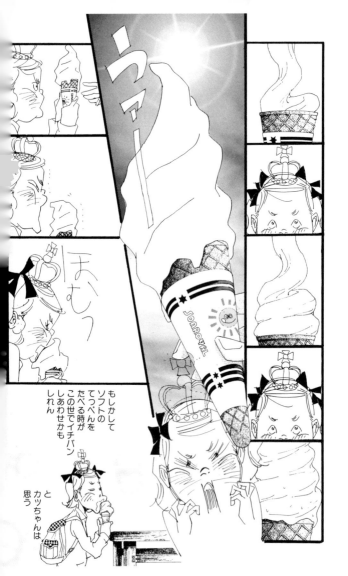

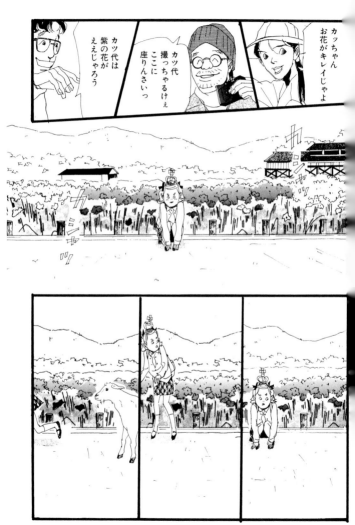

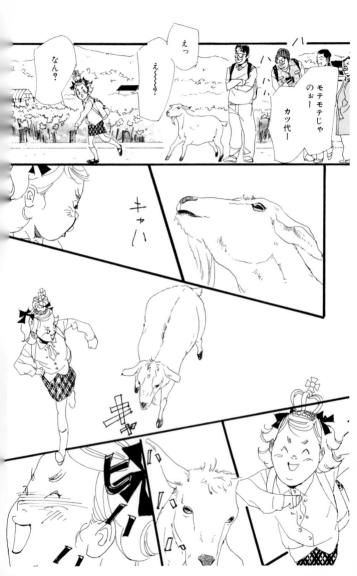

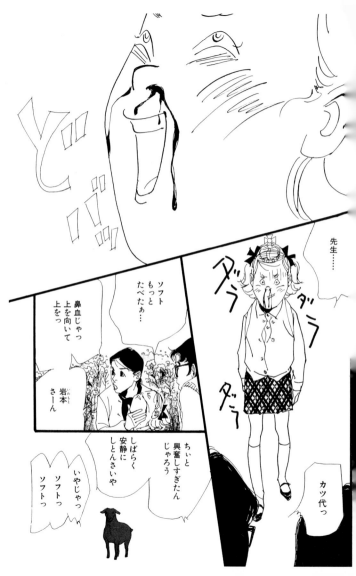

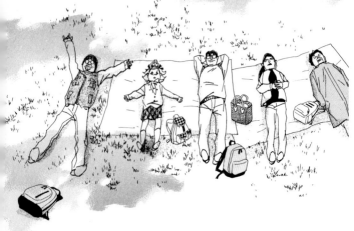

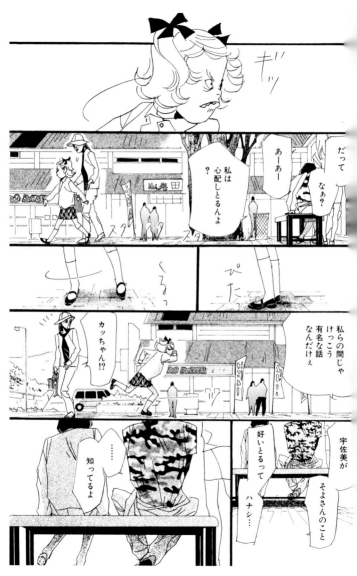

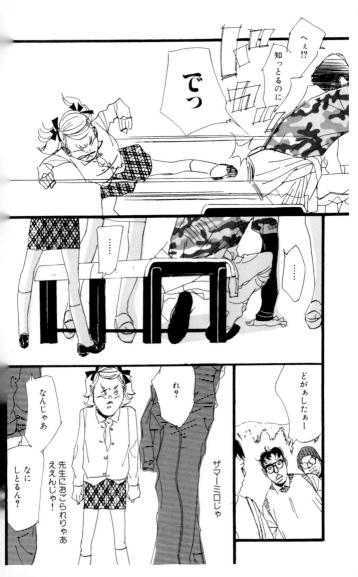

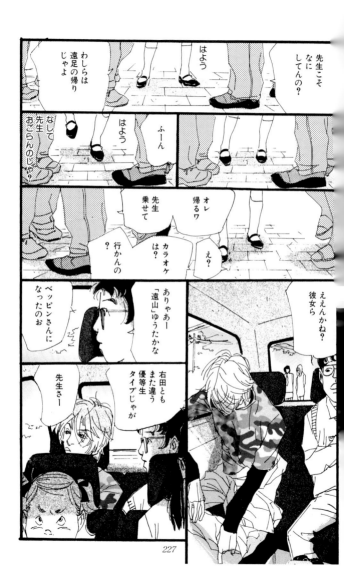

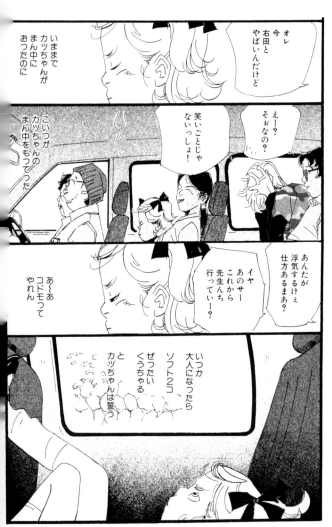

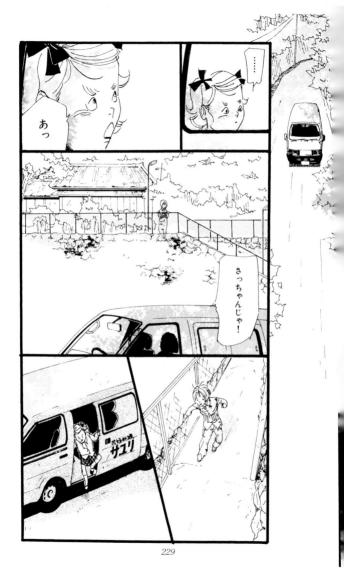

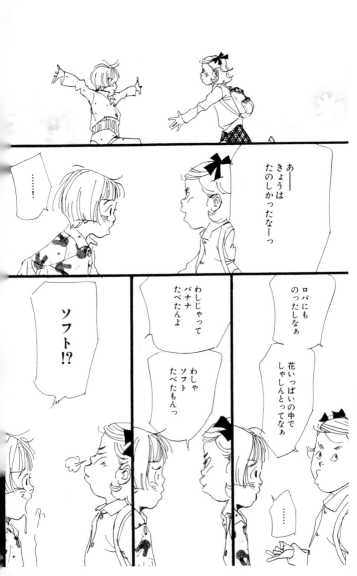

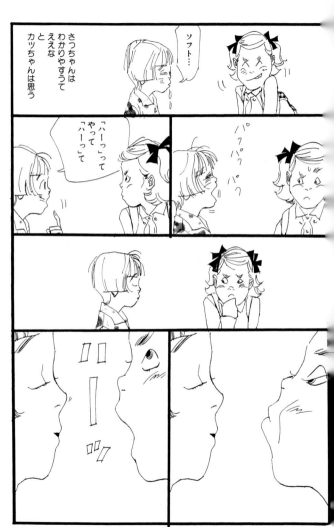

カッちゃんと
さっちゃんは
少し
しあわせを
取りもどした

scene60「遠足」ーおわりー

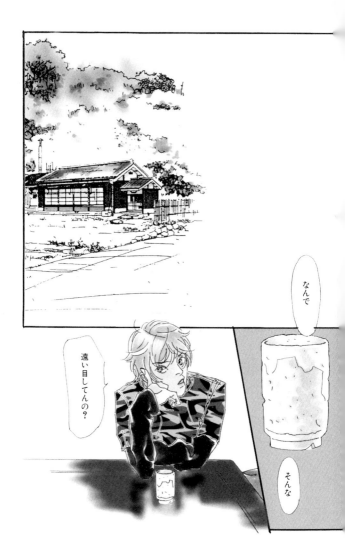

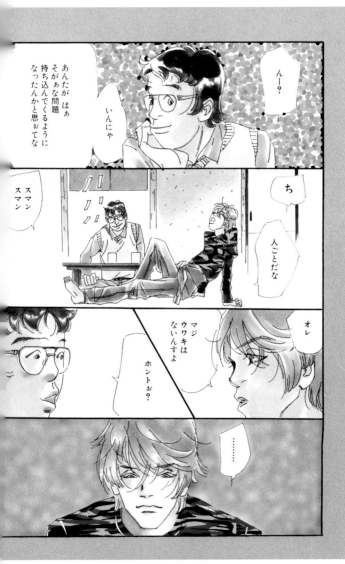

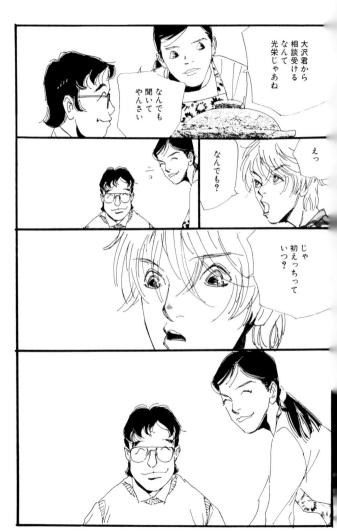

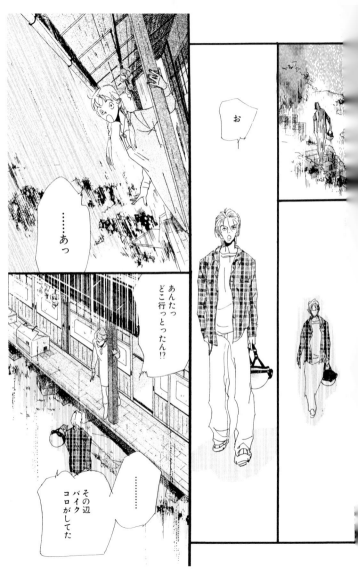

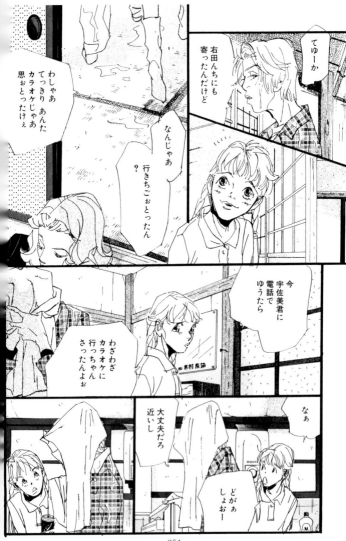

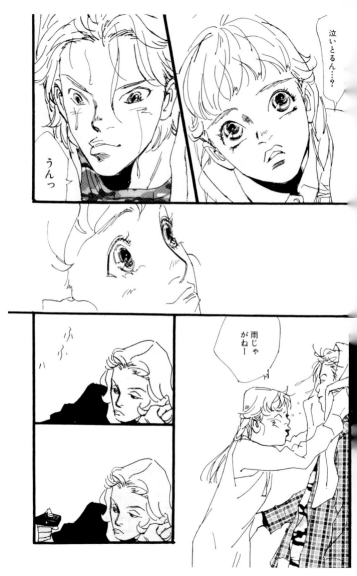

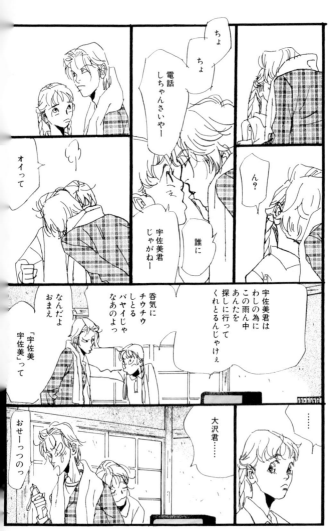

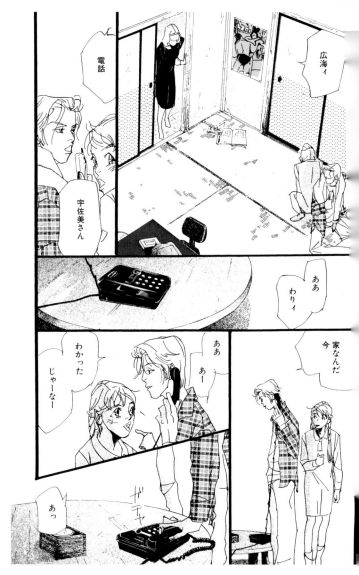

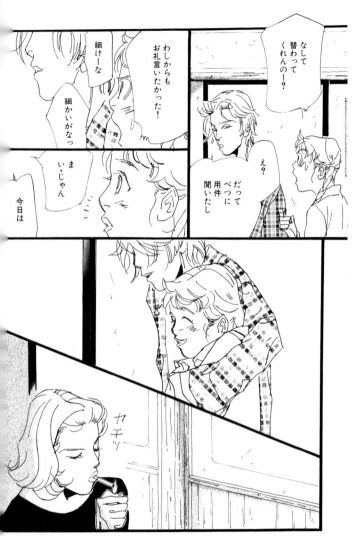

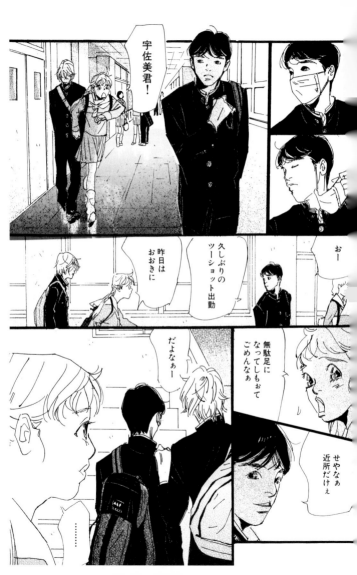

先生
おみや
おおきに

えらい
気に入っとる

ああ
そりゃあ
良かった

実は
ヨメさんが
選んだんじゃ

どおりで
センスええと
思おた

なんじゃと

また
遊びに
来いや

ちぃと
風邪ぎみ
じゃったようで

今日
森町で
宇佐美に
おてなぁ

宇佐美じゃよ

あ

2人…いんにゃ
3人で

3人？

＊いたしそうな
かったのぉ

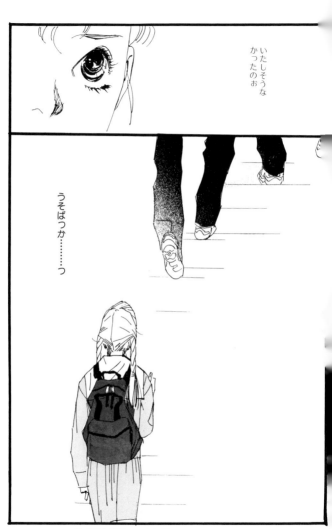

scene61「雨上がり」−おわり−

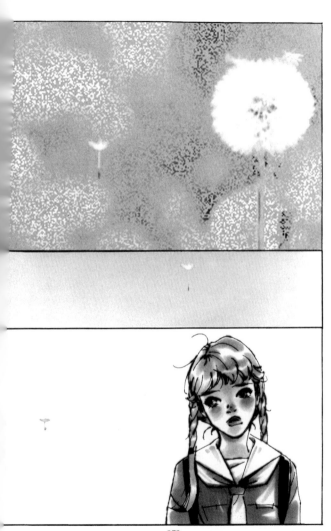

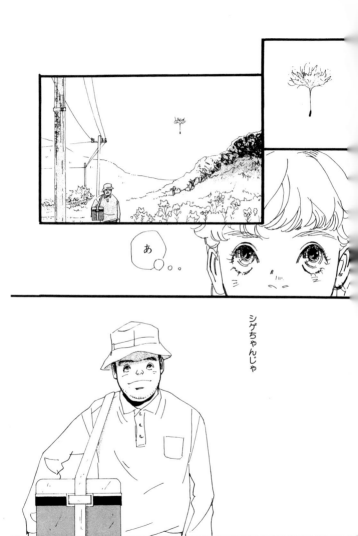

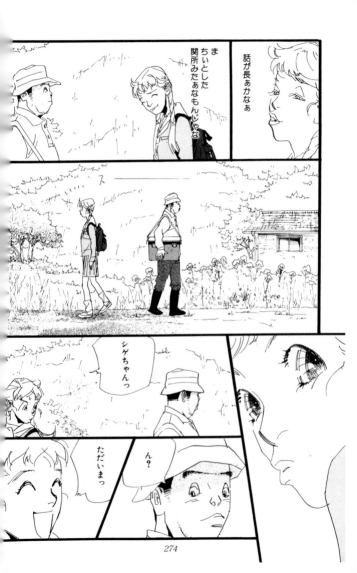

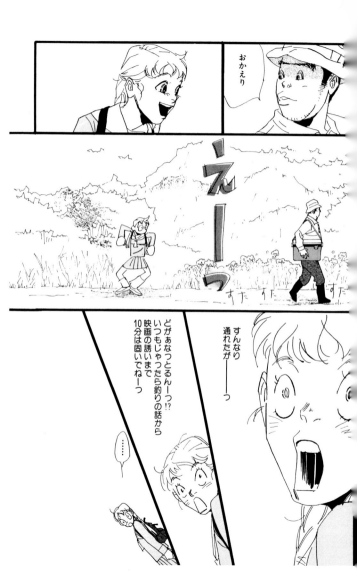

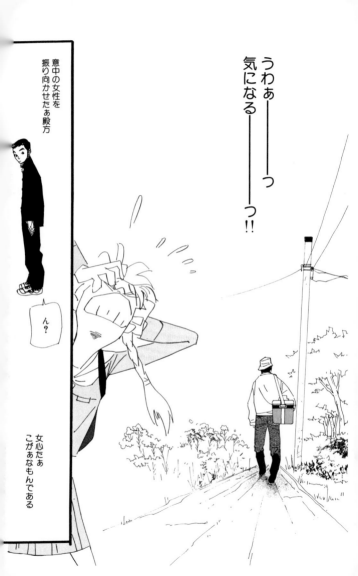

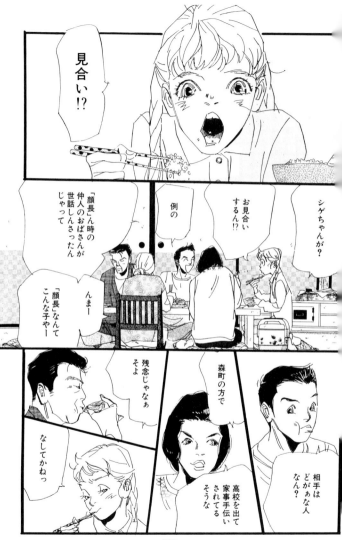

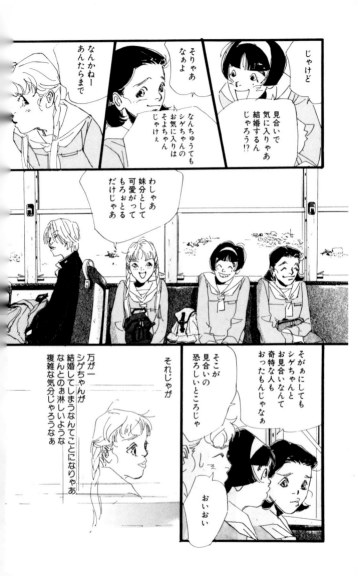

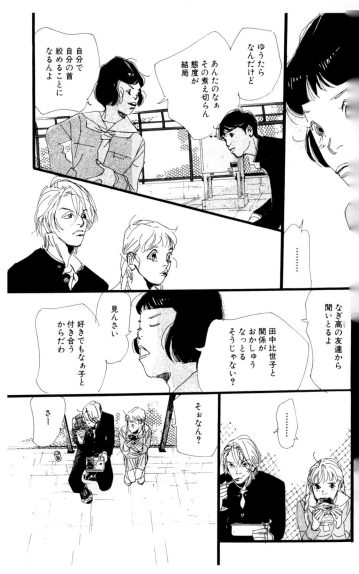

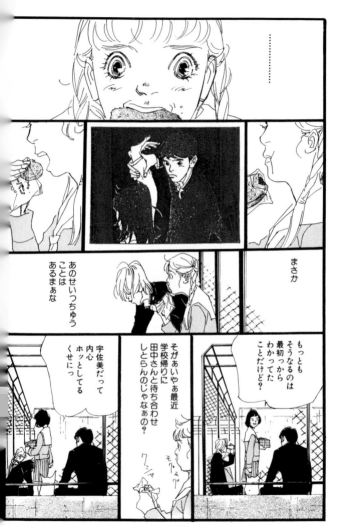

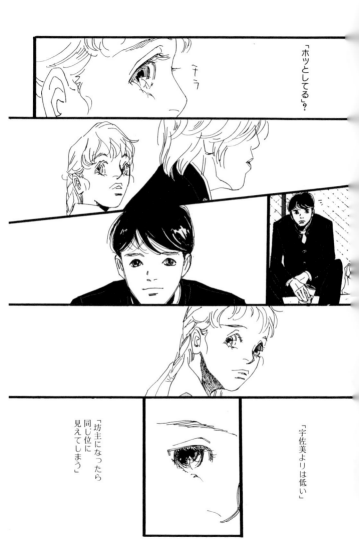

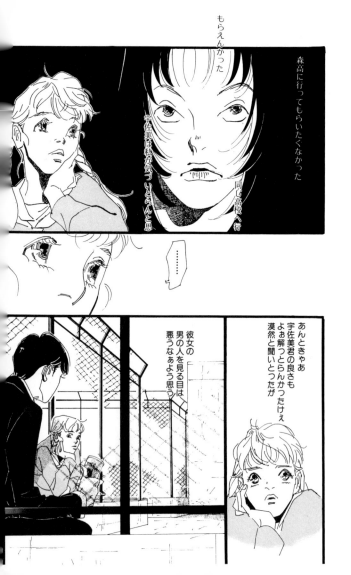

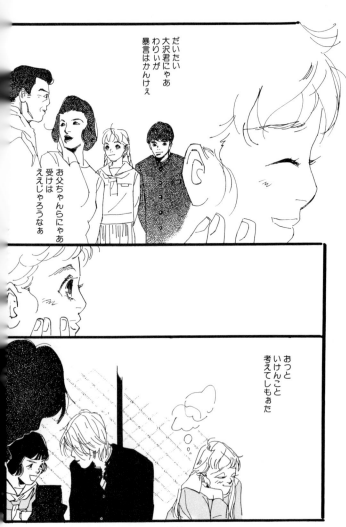

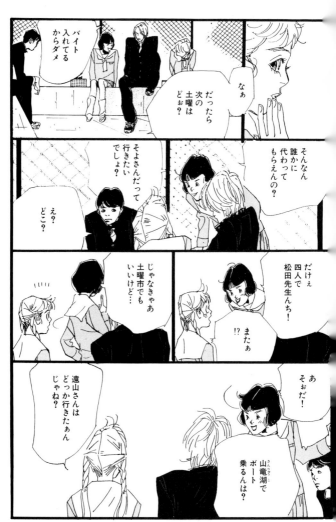

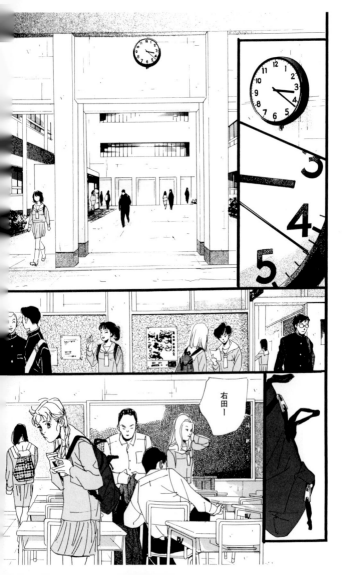

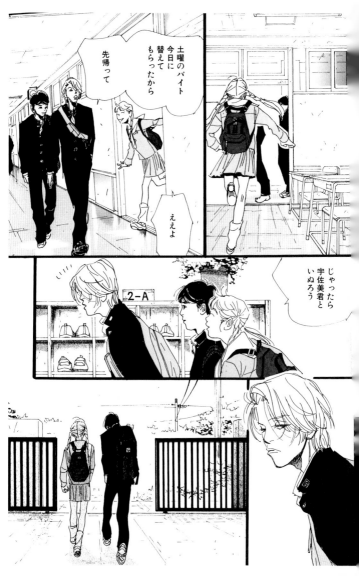

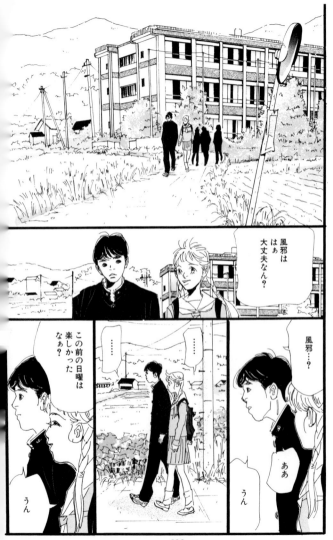

気になる……

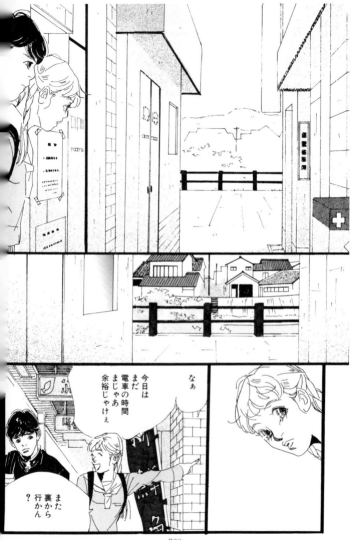

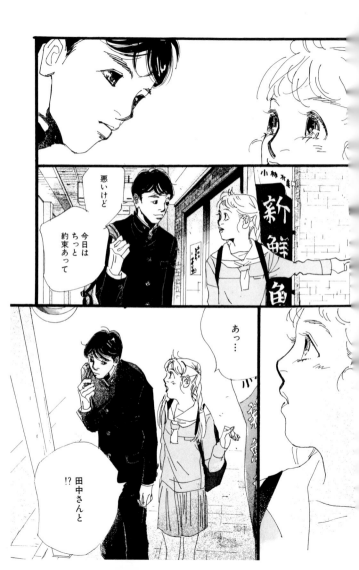

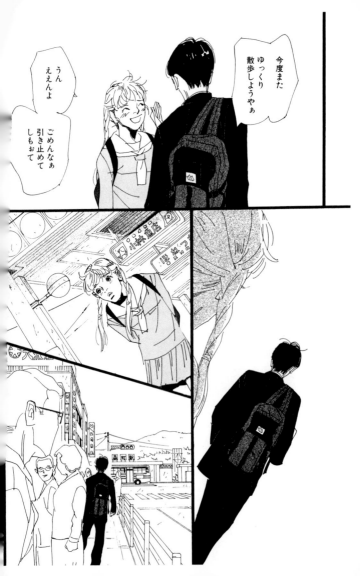

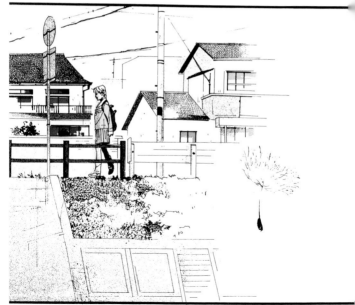

『天然コケッコー』⑨にーつづくー　　　scene62「気になる」
　　　　　　　　　　　　　　　　　　　　－おわりー

集英社文庫（コミック版）

てんねん
天然コケッコー　8

2003年12月17日　第1刷
2018年 4月29日　第6刷

定価はカバーに表
示してあります。

著　者　　くらもちふさこ

発行者　　北　畠　輝　幸

発行所　　株式
　　　　　会社　集　英　社
　　　　　東京都千代田区一ツ橋2－5－10
　　　　　〒101-8050
　　　　　　　　　【編集部】03（3230）6326
　　　　　電話　【読者係】03（3230）6080
　　　　　　　　　【販売部】03（3230）6393（書店専用）

印　刷　　大日本印刷株式会社

本書の一部あるいは全部を無断で複写複製することは、法律で認められた場合を除き、著作権
の侵害となります。また、業者など、読者本人以外による本書のデジタル化は、いかなる場合で
も一切認められませんのでご注意下さい。

造本には十分注意しておりますが、乱丁・落丁（本のページ順序の間違いや抜け落ち）の場合は
お取り替え致します。購入された書店名を明記して小社読者係宛にお送り下さい。送料は小社
負担でお取り替え致します。但し、古書店で購入したものについてはお取り替え出来ません。

© F.Kuramochi　2003　　　　　　　　　　　Printed in Japan
　　　　　　　　　　　　　　　　　ISBN4-08-618111-8 C0179